楷书入门

华夏万卷 编　周培纳 书　中国书法家协会会员　西泠印社社员

v3.0

笔画偏旁 高效图解版

上海交通大学 出版社
SHANGHAI JIAO TONG UNIVERSITY PRESS

图书在版编目（CIP）数据

楷书入门·笔画偏旁：高效图解版 / 华夏万卷编.
—上海：上海交通大学出版社，2020
图书动书
ISBN 978-7-313-23914-3

Ⅰ.①楷… Ⅱ.①华… Ⅲ.①楷书—毛笔字—书法
Ⅳ.①J292.12

中国版本图书馆 CIP 数据核字（2020）第 200534 号

楷书入门·笔画偏旁（高效图解版）
KAISHU RUMEN·BIHUA PIANPANG (GAOXIAO TUJIE BAN)

华夏万卷 编 图书动书 书

出版发行：上海交通大学出版社　　　　地址：上海市番禺路 951 号
邮政编码：200030　　　　　　　　　　电话：021-64071208
印制：成都蜀通印务有限公司　　　　　经销：全国新华书店
开本：880mm×1230mm　1/16　　　　　　印张：9
字数：72千字
版次：2020 年 12 月第 1 版　　　　　　印次：2020 年 12 月第 1 次印刷
书号：ISBN 978-7-313-23914-3
定价：22.00 元

版权所有　侵权必究
告图书服务热线：028-85939832

目 录

C—O—N—T—E—N—T—S

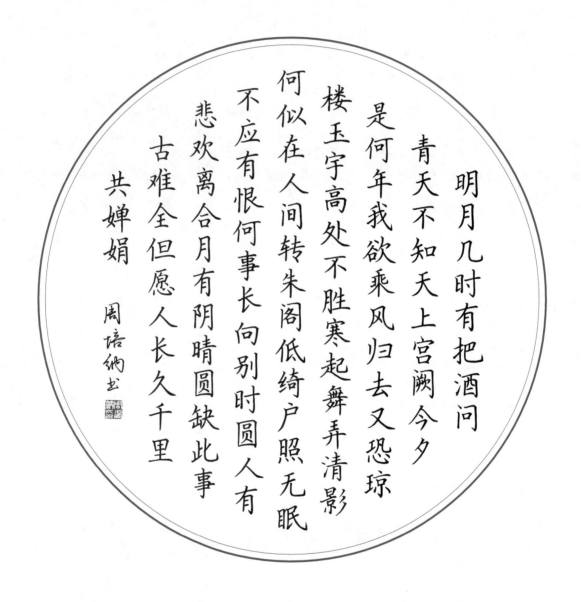

明月几时有把酒问
青天不知天上宫阙今夕
是何年我欲乘风归去又恐琼
楼玉宇高处不胜寒起舞弄清影
何似在人间转朱阁低绮户照无眠
不应有恨何事长向别时圆人有
悲欢离合月有阴晴圆缺此事
古难全但愿人长久千里
共婵娟

周培纳书

扇面 常见形式有折扇和团扇，因其外形不尽相同，故章法布局也有所不同。折扇常采用长行、短行间隔的布局方式；团扇每行长短不一，其首、尾位置随圆弧的变化而变化。

基础线条练习

　　线条是组成笔画的灵魂。线条练习旨在帮助练字初学者锻炼手眼协调能力及控笔能力。通过线条练习掌握控笔可以为写好字打下牢固基础。

　　请认真练习以下线条,相信你的控笔能力一定会大有长进。

书法作品创作

　　在系统地训练过笔画、偏旁后，我们已经有了一定的楷书书写基础。这时我们就可以开始尝试创作楷书书法作品了。在创作书法作品之前，我们首先要了解一下常见的书法作品形式。本书中我们要学习的是中堂和扇面这两种作品形式。

水陆草木之花可爱者甚蕃晋陶渊明

独爱菊自李唐来世人甚爱牡丹予独

爱莲之出淤泥而不染濯清涟而不妖

中通外直不蔓不枝香远益清亭亭净

植可远观而不可亵玩焉予谓菊花之

隐逸者也牡丹花之富贵者也莲花之

君子者也噫菊之爱陶后鲜有闻莲之

爱同予者何人牡丹之爱宜乎众矣

庚子仲春周培纳书于金陵

　　中堂　这类作品大多挂于厅堂正中，故称中堂。中堂一般竖向布局，呈长方形，是幅式较大的作品形式。本作品正文为周敦颐的《爱莲说》，行列分明，规范美观。

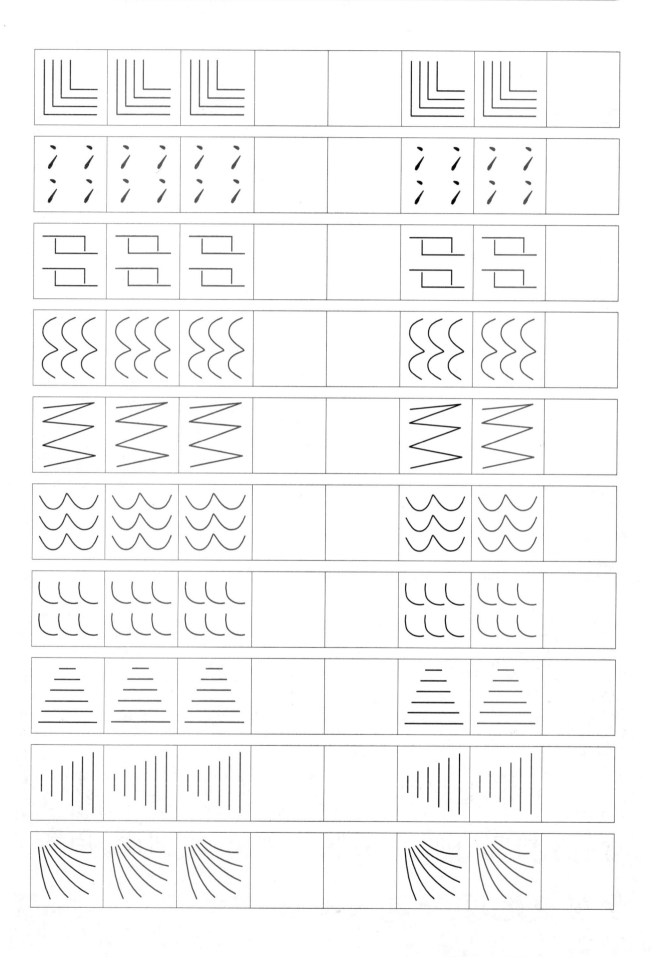

强化训练（七）

画	家	画	家			凶	猛	凶	猛		
书	包	书	包			中	旬	中	旬		
句	号	句	号			勺	子	勺	子		
山	冈	山	冈			相	同	相	同		
网	球	网	球			闲	谈	闲	谈		
发	问	发	问			检	阅	检	阅		
时	间	时	间			木	匠	木	匠		
地	区	地	区			医	生	医	生		
国	家	国	家			牢	固	牢	固		
原	因	原	因			园	丁	园	丁		

岱宗夫如何？齐鲁青未了。造化钟神秀，阴阳割昏晓。荡胸生曾云，决眦入归鸟。会当凌绝顶，一览众山小。

——杜甫《望岳》

偏旁：区字框、国字框

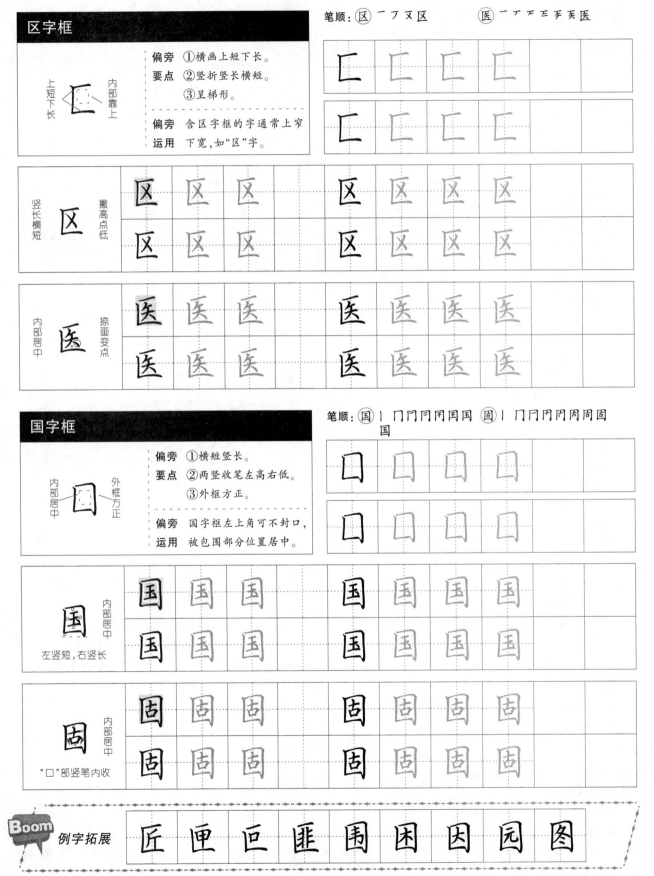

本页练习时间：_____分钟

笔画：左点、右点

笔顺：小 亅 小 小　　亦 亠 亠 亣 亦 亦

左点		
轻入笔 头细尾粗	笔画要点	①轻入笔。②向左下方斜行。③由轻到重，头细尾粗。
	笔画运用	左点与右点搭配使用，通常左低右高。

竖钩直挺	小	左右呼应

横画写长	亦	左高右低

笔顺：义 丶 丿 义　　犬 一 ナ 大 犬

右点		
轻入笔 注意长短和角度	笔画要点	①轻入笔。②向右下方斜行。③由轻到重，头细尾粗。
	笔画运用	右点在字头时位于上方正中，如"文"字。

点画居中	义	撇高捺低

撇捺舒展	犬	右点靠外

Boom 例字拓展　办 尔 刃 尖 文 斗 书 么 玉

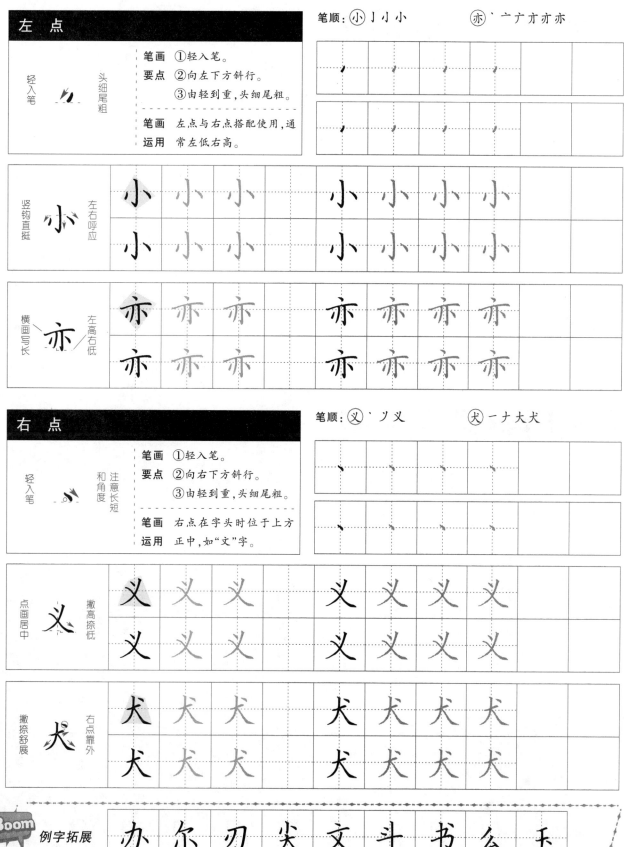

扫码看视频

偏旁：同字框、门字框

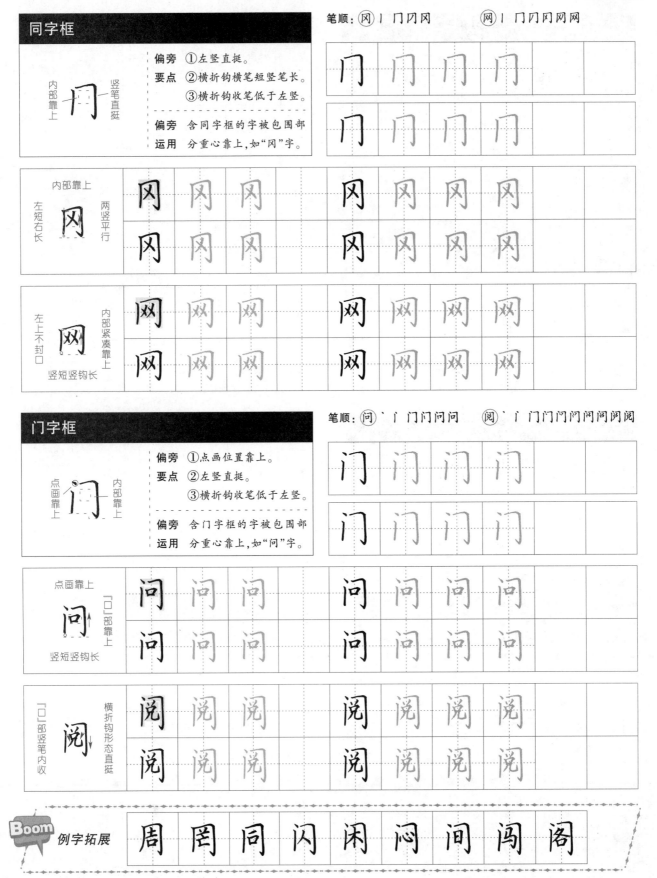

同字框

内部靠上 · 竖笔直挺

偏旁 ①左竖直挺。
要点 ②横折钩横笔短竖笔长。
　　 ③横折钩收笔低于左竖。

偏旁 含同字框的字被包围部
运用 分重心靠上，如"冈"字。

笔顺：冈 丨门闩冈　　网 丨门闩冈网网

内部靠上
左短右长 两竖平行 冈

左上上不封口 网 内部紧凑靠上 竖短竖钩长

门字框

点画靠上 · 内部靠上

偏旁 ①点画位置靠上。
要点 ②左竖直挺。
　　 ③横折钩收笔低于左竖。

偏旁 含门字框的字被包围部
运用 分重心靠上，如"问"字。

笔顺：问 丶丨门门问问　　阅 丶丨门门闩闩阅阅阅

点画靠上 问 "口"部靠上 竖短竖钩长

阅 "口"部竖笔内收 横折钩形态直挺

Boom! 例字拓展 周 罔 同 闪 闲 闷 间 闯 阁

笔画：长横、短横

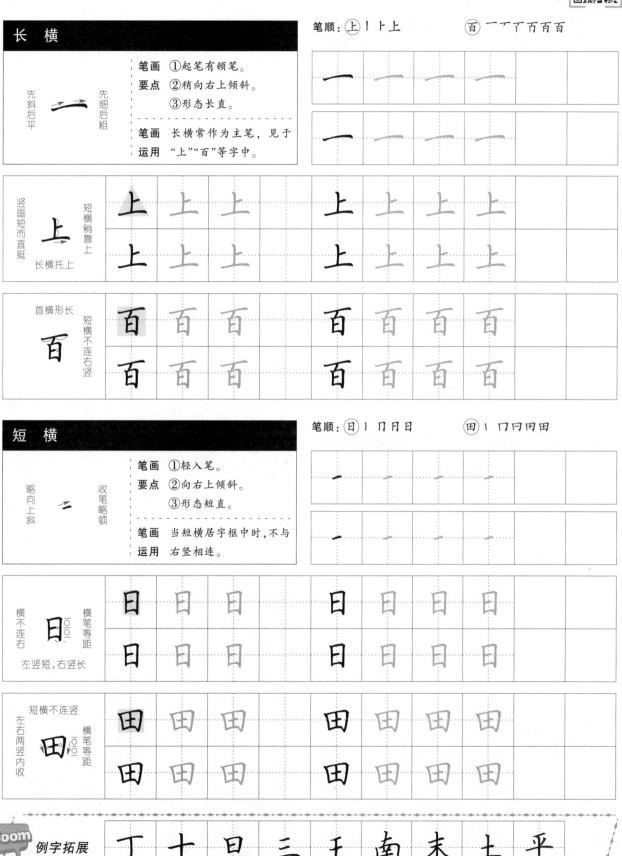

笔画运用	例字

长 横

先斜后平 一 → 先细后粗

笔画 要点
①起笔有顿笔。
②稍向右上倾斜。
③形态长直。

笔画 运用
长横常作为主笔，见于"上""百"等字中。

笔顺：上 丨 卜 上 百 一 丆 丆 丙 百 百

竖画短而直挺 上 短横稍靠上
长横托上

首横形长 百 短横不连右竖

短 横

略向上斜 二 收笔略顿

笔画 要点
①轻入笔。
②向右上倾斜。
③形态短直。

笔画 运用
当短横居字框中时，不与右竖相连。

笔顺：日 丨 冂 日 日 田 丨 冂 冂 用 田

横不连右 日 横笔等距
左竖短，右竖长

短横不连竖 田 横笔等距
左右两竖内收

例字拓展 丁 十 旦 三 王 南 末 土 平

偏旁：凶字框、包字头

凶字框

被包围部分居中　凵 竖画稍长

偏旁　①竖折竖短横长。
要点　②末竖略长，尾部出头。
　　　③竖笔略内收。

偏旁　含凶字框的字被包围部
运用　分位置居中，稍靠上书写。

笔顺：画 一 「 厂 戸 面 画 画 画　凶 ノ ㄨ 凶 凶

首横稍短　画 「田」部居中

竖折竖短横长　凶 末竖较长　被包围部分居中

包字头

被包围部分靠左　勹 折钩内收

偏旁　①撇画略短。
要点　②横折钩横笔短，竖笔长。
　　　③竖笔略内收。

偏旁　含包字头的字被包围部
运用　分通常位置偏左、靠上。

笔顺：句 ノ 勹 勹 句 句　勹 ノ 勹 勹

首撇略短　句 竖笔较长　"口"部靠外

撇画略短　勹 横短竖长

Boom 例字拓展　函 凿 匈 勾 包 旬 匍 匐

扫码看视频

笔画：垂露竖、悬针竖

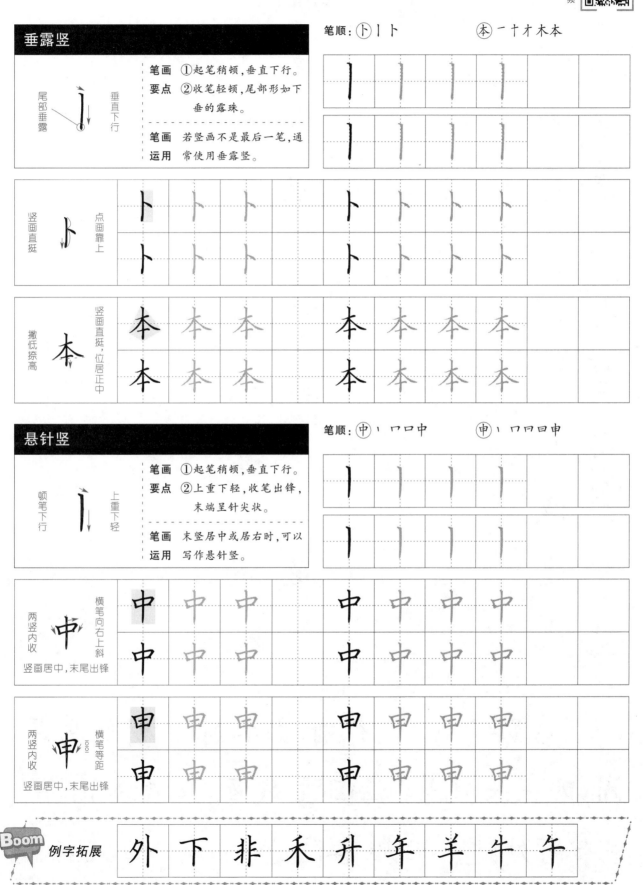

笔顺：卜 丨 卜 本 一 十 才 木 本

垂露竖

笔画要点
① 起笔稍顿，垂直下行。
② 收笔轻顿，尾部形如下垂的露珠。

笔画运用 若竖画不是最后一笔，通常使用垂露竖。

尾部垂露 / 垂直下行

竖画直挺 / 点画靠上

撇低捺高 / 竖画直挺，位居正中

悬针竖

笔画要点
① 起笔稍顿，垂直下行。
② 上重下轻，收笔出锋，末端呈针尖状。

笔画运用 末竖居中或居右时，可以写作悬针竖。

顿笔下行 / 上重下轻

笔顺：中 丨 口 口 中 申 丨 口 日 曰 申

两竖内收 / 横笔向右上斜 / 竖画居中，末尾出锋

两竖内收 / 横笔等距 / 竖画居中，末尾出锋

例字拓展 外 下 非 禾 升 年 羊 牛 午

强化训练(六)

北	宋	北	宋			安	宁	安	宁	
穿	衣	穿	衣			鸟	窝	鸟	窝	
老	虎	老	虎			虚	心	虚	心	
治	疗	治	疗			症	状	症	状	
苦	瓜	苦	瓜			季	节	季	节	
答	案	答	案			笛	子	笛	子	
起	点	起	点			照	片	照	片	
忠	诚	忠	诚			思	考	思	考	
旁	边	旁	边			退	还	退	还	
赶	快	赶	快			早	起	早	起	

客路青山外,行舟绿水前。潮平两岸阔,风正一帆悬。海日生残夜,江春入旧年。乡书何处达？归雁洛阳边。

——王湾《次北固山下》

笔画：斜撇、竖撇

斜撇

先重后轻 略带弧度 丿

笔画要点	①起笔轻顿。 ②向左下行笔,尾部出锋。 ③略带弧度,注意流畅。
笔画运用	撇出方向无其他笔画时,常写得较为舒展。

笔顺：人 丿人 　　为 丶丿为为

捺画接于撇画中上部 捺画尾部平向出锋 人

横折钩竖笔内收 两点斜齐 撇画舒展 为

竖撇

先竖后撇 撇末出锋 丿

笔画要点	①起笔轻顿。 ②垂直向下行笔,中段转向左下撇出,尾部出锋。
笔画运用	通常位于字的左侧或正中,笔画舒展。

笔顺：史 丶丿口中史 　　井 一二丰井

竖撇居中,撇尾较平 两竖内收 撇捺舒展 史

两横平行 撇短竖长 井

Boom 例字拓展 少 交 者 老 开 师 丹 片 太

偏旁：走之、走字底

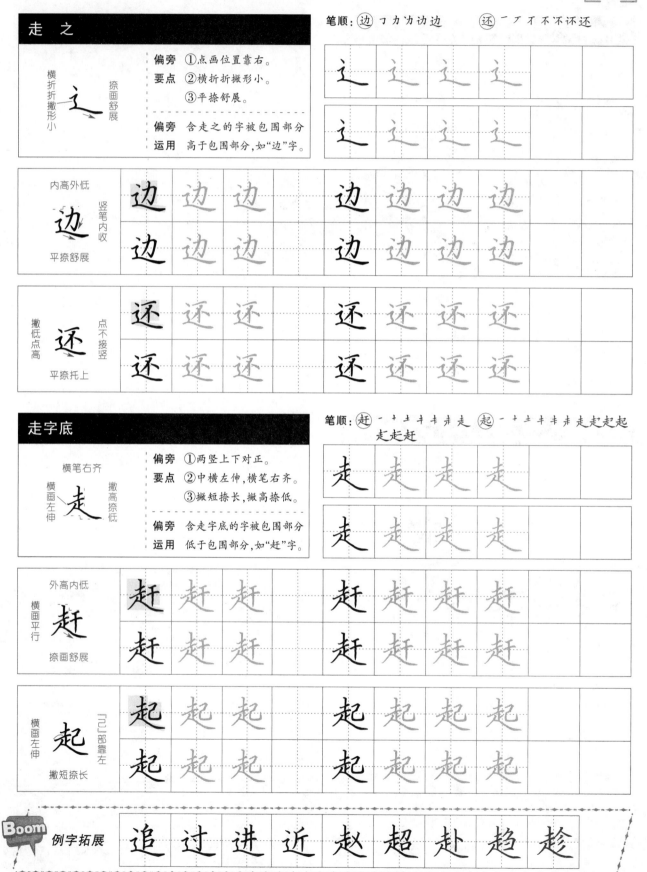

走 之

横折折撇形小 捺画舒展

之

偏旁 ①点画位置靠右。
要点 ②横折折撇形小。
③平捺舒展。

偏旁 含走之的字被包围部分
运用 高于包围部分，如"边"字。

笔顺：边 フ 力 カ 边 边　　还 一 フ オ 不 不 还 还

内高外低 竖笔内收
边
平捺舒展

撇低点高 点不接竖
还
平捺托上

走字底

横笔右齐
横画左伸 撇高捺低
走

偏旁 ①两竖上下对正。
要点 ②中横左伸，横笔右齐。
③撇短捺长，撇高捺低。

偏旁 含走字底的字被包围部分
运用 低于包围部分，如"赶"字。

笔顺：赶 一 十 土 キ キ 丰 走　　起 一 十 土 キ キ 丰 走 走 起 走 走 赶

外高内低 横画平行
赶
捺画舒展

横画左伸 "己"部靠左
起
撇短捺长

Boom 例字拓展 追 过 进 近 赵 超 赴 趋 趁

万华卷夏®

扫码看视频

笔画：斜捺、平捺

斜捺

先轻后重　方向改变

笔画要点
① 左上轻入笔。
② 向右下方行笔。
③ 尾部出锋。

笔画运用　斜捺形态舒展，常与撇画呼应。

笔顺：入 丿 入　　木 一 十 才 木

撇画短斜｜捺画形长，尾部出锋　入

横画略短｜撇低捺高　木｜竖画居中

平捺

注意方向　一波三折

笔画要点
① 入笔向右行笔。
② 转向右下行笔，写得稍平。
③ 尾部出锋。

笔画运用　平捺多用作托底笔画，角度稍平。

笔顺：之 丶 ㇇ 之　　道 丶 丷 丷 艹 艹 芦 首 首 首 首 道 道

点画居中｜横撇收紧　之｜一波三折

内高外低｜短横不连右竖　道｜捺画较平

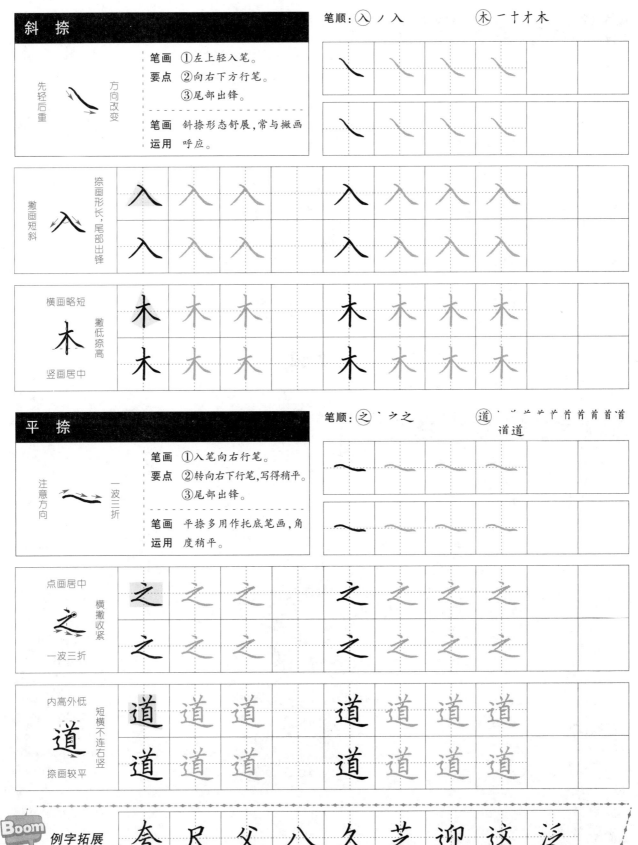

Boom
例字拓展　夸 尺 父 八 久 芝 迎 这 泛

偏旁：四点底、心字底

四点底

点距均匀　末点最大	偏旁要点 ①首点为左点，另外三点为右点，末点最大。②四点等距。
	偏旁运用 四点底通常较宽，如同地基，托住字的上部。

笔顺：点 丶 卜 卜 占 占 点 点 点 点

照 丨 冂 日 日 昭 昭 昭 照 照 照 照 照 照

「灬」

「口」部形扁　竖长横短　点 点画等距

点　点　点　点　点　点　点
点　点　点　点　点　点　点

「日」部形长　上部左窄右宽　照 四点等距

照　照　照　照　照　照　照
照　照　照　照　照　照　照

心字底

三点一线　出钩向左上 心	偏旁要点 ①三点呈斜线分布，左点最低。②卧钩出钩指向左上方。
	偏旁运用 心字底重心略靠右，以托住字的上部。

笔顺：忠 丶 冂 口 中 中 忠 忠 忠

思 丶 冂 口 田 田 思 思 思 思

心　心　心　心
心　心　心　心

「口」部形扁　上窄下宽 忠

忠　忠　忠　忠　忠　忠　忠
忠　忠　忠　忠　忠　忠　忠

短横居中　横笔等距 思　"心"部略偏右

思　思　思　思　思　思　思
思　思　思　思　思　思　思

Boom 例字拓展 | 熟 杰 黑 然 忘 总 念 忍 忽

强化训练(一)

小	康	小	康			亦	然	亦	然		
意	义	意	义			牧	犬	牧	犬		
山	上	山	上			百	年	百	年		
日	出	日	出			农	田	农	田		
萝	卜	萝	卜			本	来	本	来		
中	间	中	间			申	请	申	请		
人	们	人	们			因	为	因	为		
历	史	历	史			水	井	水	井		
进	入	进	入			树	木	树	木		
之	后	之	后			道	路	道	路		

青山横北郭,白水绕东城。此地一为

别,孤蓬万里征。浮云游子意,落日故人情。

挥手自兹去,萧萧班马鸣。

——李白《送友人》

偏旁：草字头、竹字头

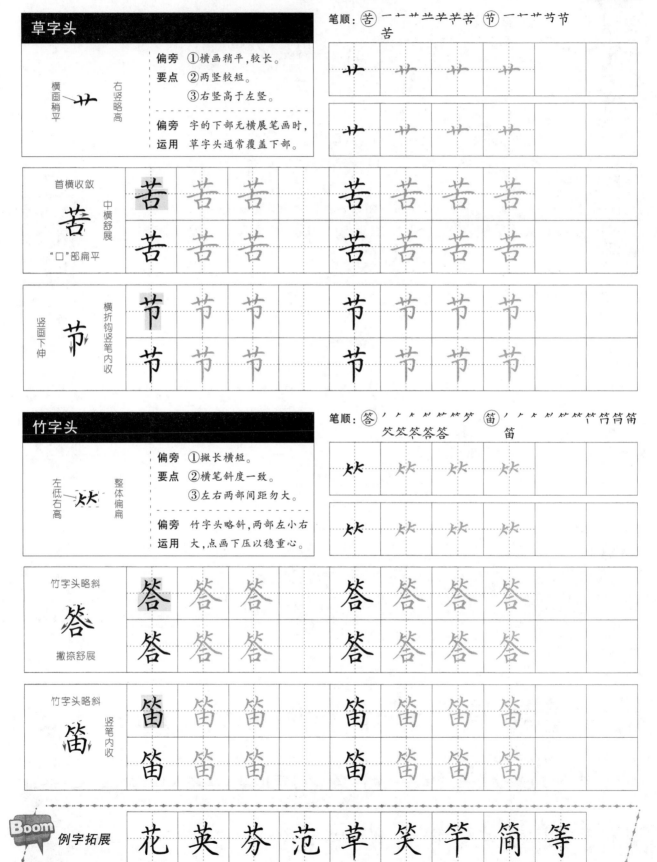

草字头	
横画稍平 艹 右竖略高	偏旁要点 ①横画稍平，较长。②两竖较短。③右竖高于左竖。 偏旁运用 字的下部无横展笔画时，草字头通常覆盖下部。

笔顺：苦 一 艹 艹 艹 苦 苦 苦 节 一 艹 艹 艻 节

首横收敛 苦 中横舒展 "口"部扁平							

竖画下伸 节 横折钩竖笔内收							

竹字头	
左低右高 𥫗 整体偏扁	偏旁要点 ①撇长横短。②横笔斜度一致。③左右两间距勿大。 偏旁运用 竹字头略斜，两部左小右大，点画下压以稳重心。

笔顺：答 𥫗 𥫗 𥫗 答 答 笛 𥫗 𥫗 𥫗 笛 笛 笛 笛

竹字头略斜 答 撇捺舒展							

竹字头略斜 笛 竖笔内收							

例字拓展 花 英 芬 范 草 笑 竿 简 等

笔画：短提、长提

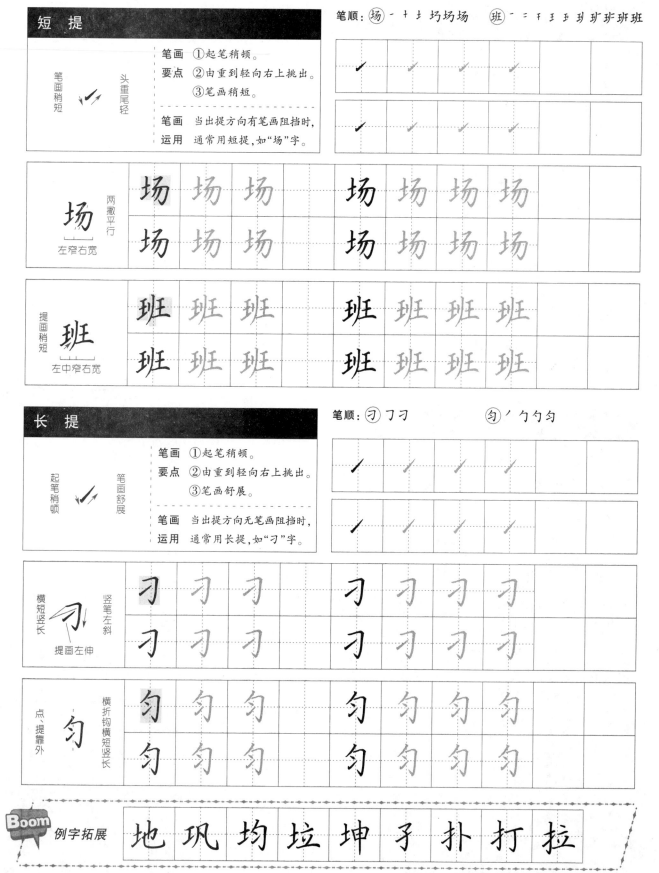

短 提		
笔画稍短 头重尾轻	笔画 要点	①起笔稍顿。 ②由重到轻向右上挑出。 ③笔画稍短。
	笔画 运用	当出提方向有笔画阻挡时，通常用短提，如"场"字。

笔顺：场 一 十 坊 坊 场 场　　班 一 二 于 王 王 玑 玱 珎 班 班

两撇平行 左窄右宽	场

提画稍短 左中窄右宽	班

长 提		
起笔稍顿 笔画舒展	笔画 要点	①起笔稍顿。 ②由重到轻向右上挑出。 ③笔画舒展。
	笔画 运用	当出提方向无笔画阻挡时，通常用长提，如"刁"字。

笔顺：刁 乛 刁 刁　　匀 丿 勹 匀 匀

横短竖长 竖笔左斜 提画左伸	刁

点、提靠外 横折钩横短竖长	匀

Boom 例字拓展　地 巩 均 垃 坤 子 扑 打 拉

偏旁：虎字头、病字头

虎字头

两竖对正　虍　横钩收敛

偏旁 ①两竖对正。
要点 ②横钩收敛，撇画舒展。
　　 ③勿忘写"七"。

偏旁 含虎字头的字被包围部
运用 分略向外展，如"虎"字。

笔顺：虍 丨 一 ⺊ 广 卢 虍 虍　　虚 丨 一 ⺊ 广 卢 虍 虍 虚 虚

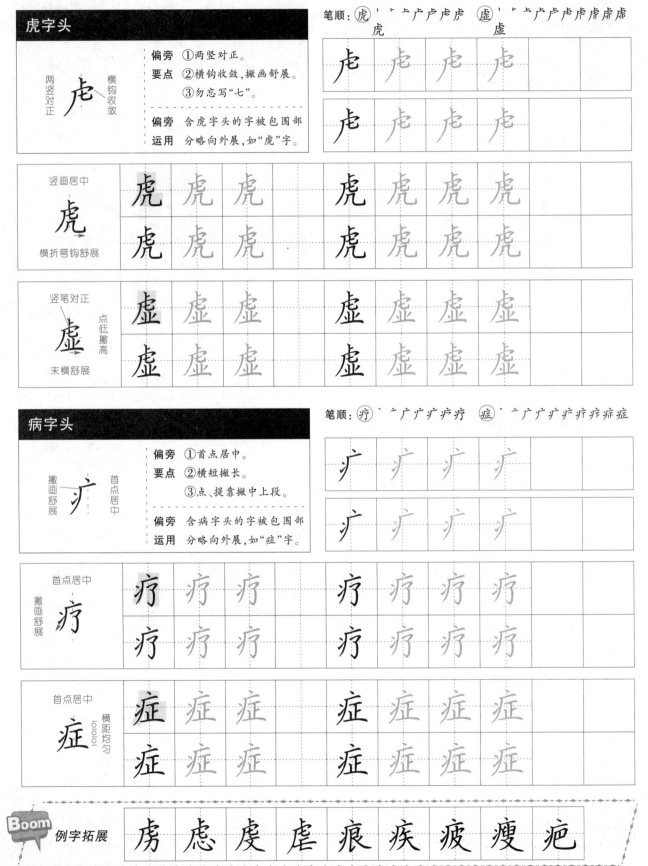

竖画居中　虎　横折弯钩舒展

竖笔对正　虚　点低撇高　末横舒展

病字头

撇画舒展　疒　首点居中

偏旁 ①首点居中。
要点 ②横短撇长。
　　 ③点、提靠撇中上段。

偏旁 含病字头的字被包围部
运用 分略向外展，如"症"字。

笔顺：疗 丶 一 广 广 广 疒 疗 疗　　症 丶 一 广 广 广 疒 疒 疗 疖 症

首点居中　疗　撇画舒展

首点居中　症　横距均匀

例字拓展　 房　虑　虔　虐　痕　疾　疲　瘦　疤

笔画：横折、竖折

横折

横笔由轻到重　夹角较大　竖笔内收

| 笔画要点 | ①轻入笔写横。②横笔末端转笔写竖。③转折处略方。 |
| 笔画运用 | 通常横笔长于竖笔时竖笔内斜，反之竖笔垂直。 |

笔顺：回 丨 冂 冂 冋 回 回　　贝 丨 冂 贝 贝

内"口"居中　两竖内收　整体略扁
回

竖撇平分内部　横折横短竖长　点画下压
贝

竖折

顿笔下行　横笔扛肩

| 笔画要点 | ①起笔稍顿写竖。②竖笔末端转笔写横。③转折处略方。 |
| 笔画运用 | 竖与横可长可短，转折要有棱角。 |

笔顺：山 丨 山 山　　世 一 十 廿 世

中竖最长　竖折横笔略上斜　末竖向下略出头
山

竖笔等距　竖折竖笔略右斜
世

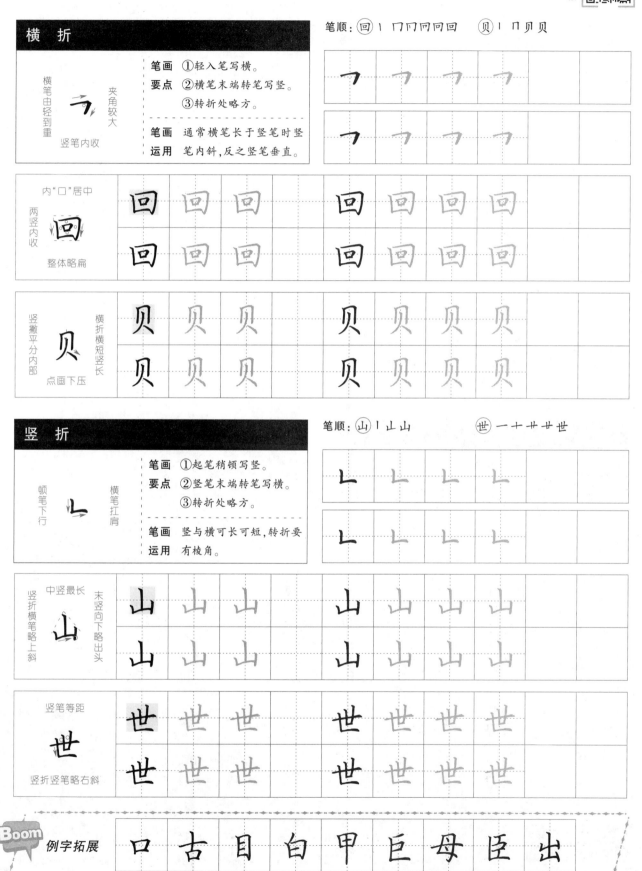

例字拓展　口 古 目 白 甲 巨 母 臣 出

扫码看视频

偏旁：宝盖、穴宝盖

宝盖

偏旁要点	①首点居中。
	②次点居左，形似短竖。
	③横钩出钩稍平。
偏旁运用	宝盖横钩舒展覆下，点居于上部正中，如"宋"字。

次点写竖　出钩稍平

笔顺：宋 `丶丶冖宁宇宋宋`　宁 `丶丶冖宁宁`

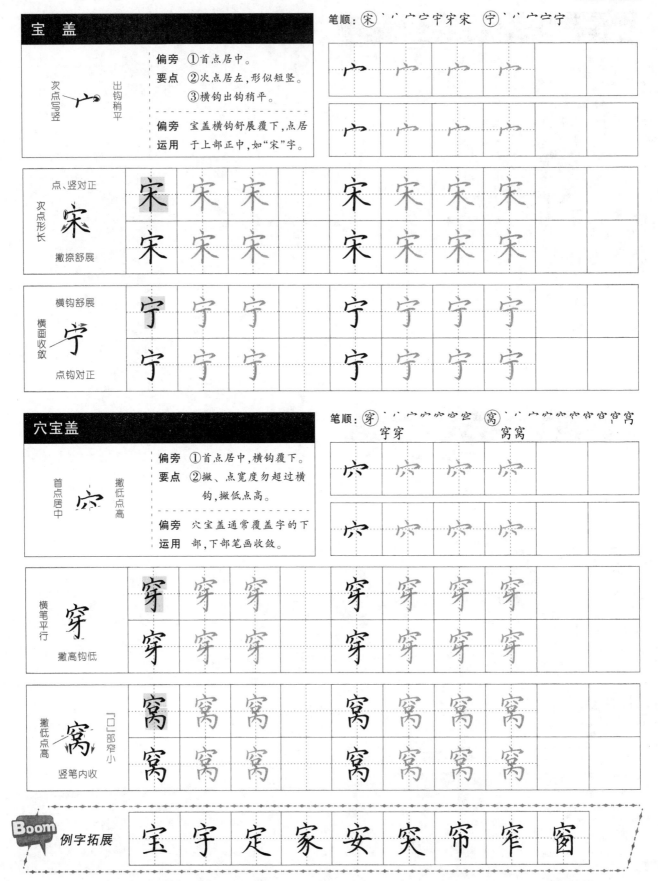

点、竖对正　宋　次点形长　撇捺舒展

横钩舒展　宁　横画收敛　点钩对正

穴宝盖

偏旁要点	①首点居中，横钩覆下。
	②撇、点宽度勿超过横钩，撇低点高。
偏旁运用	穴宝盖通常覆盖字的下部，下部笔画收敛。

首点居中　撇低点高

笔顺：穿 `丶丶冖宁宁穴穴穿穿`　窝 `丶丶冖宁宁穴宀宊窝窝`

横笔平行　穿　撇高钩低

撇低点高　窝　「口」部窄小　竖笔内收

例字拓展　宝　宇　定　家　安　突　帘　窄　窗

扫码看视频

笔画：竖提、横折提

笔顺：氏 ` 匚 𥃲 氏 衣 ` 亠 亠 才 衣 衣

竖 提

竖笔稍长 提出有力

笔画要点
① 起笔稍顿写竖。
② 竖笔末端转笔写提。
③ 提与竖笔的夹角宜小。

笔画运用 竖提与撇、捺组合书写时，竖提收笔位置最低。

撇画与横画斜度一致
竖提直挺
斜钩舒展
氏

点画居中
捺接斜撇上部
竖提最低
衣

横折提

横笔上斜 竖提夹角较小

笔画要点
① 横笔略向右上斜。
② 竖笔直挺。
③ 提与竖笔的夹角宜小。

笔画运用 横折提常与点组合为言字旁，整体窄长。

笔顺：说 ` 讠 讠 讠 讠 说 说 说 记 ` 讠 讠 记 记

「口」部收敛
竖弯钩伸展
左窄右宽
说

点画靠右
记
竖弯钩伸展

 例字拓展
长 以 比 切 瓜 认 识 试 读

强化训练(五)

台	灯	台	灯			炮	仗	炮	仗		
恰	好	恰	好			忧	伤	忧	伤		
时	钟	时	钟			铁	路	铁	路		
玩	耍	玩	耍			珠	玑	珠	玑		
国	际	国	际			排	队	排	队		
部	分	部	分			新	郎	新	郎		
印	记	印	记			装	卸	装	卸		
列	队	列	队			削	皮	削	皮		
精	致	精	致			故	事	故	事		
形	状	形	状			彩	色	彩	色		

空山新雨后,天气晚来秋。明月松间
照,清泉石上流。竹喧归浣女,莲动下渔舟。
随意春芳歇,王孙自可留。

——王维《山居秋暝》

扫码看视频

笔画：横撇、横折折撇

横撇

横略上斜 撇带弧度 ㇇

笔画要点	①横笔略向右上斜。 ②转折要自然。 ③撇要有一定的弧度。
笔画运用	横撇在字的左侧时要舒展，在右侧时要收敛。

笔顺：又 フ又　　反 一厂反反

フ	フ	フ	フ				
フ	フ	フ	フ				

横笔上斜 捺画舒展 又

又	又	又		又	又	又	又
又	又	又		又	又	又	又

横略上斜 撇高捺低 反

反	反	反		反	反	反	反
反	反	反		反	反	反	反

横折折撇

横笔上斜 撇笔弧度较大 ㇋

笔画要点	①首横较斜，横折夹角小。 ②次横短，向右下斜。 ③撇笔略弯，横撇夹角大。
笔画运用	横折折撇的横笔在字左时要收敛，在字右时要舒展。

笔顺：及 ノ乃及　　廷 一二千王廷廷

㇋	㇋	㇋	㇋				
㇋	㇋	㇋	㇋				

横笔上斜 捺画舒展 及 两撇方向不同

及	及	及		及	及	及	及
及	及	及		及	及	及	及

间距均匀 平捺舒展 廷

廷	廷	廷		廷	廷	廷	廷
廷	廷	廷		廷	廷	廷	廷

Boom 例字拓展

永	又	各	扳	拔	圾	吸	延	建

偏旁：反文旁、三撇儿

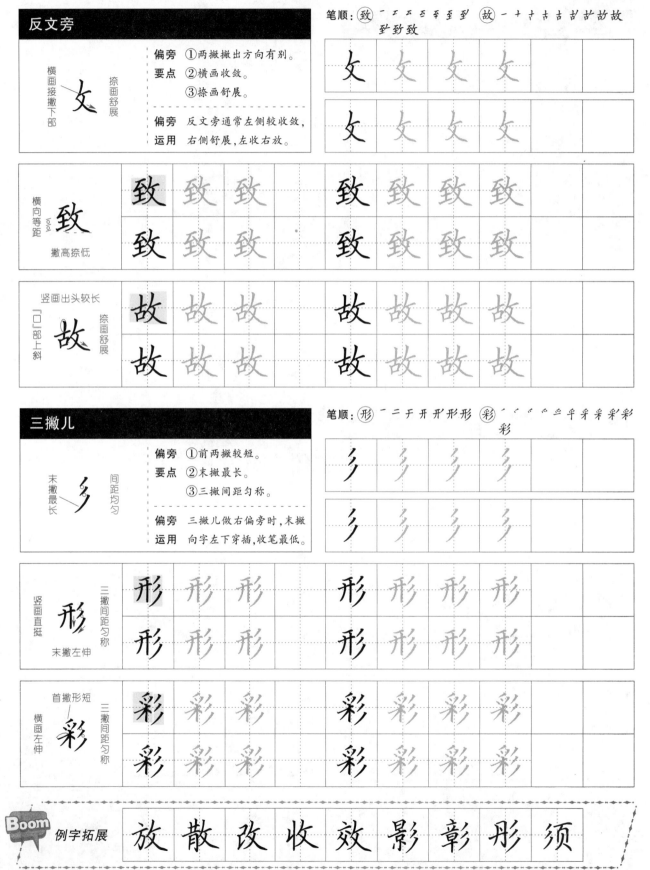

反文旁	
横画接撇下部 **女** 捺画舒展	偏旁 ①两撇撇出方向有别。 要点 ②横画收敛。 ③捺画舒展。 偏旁 反文旁通常左侧较收敛， 运用 右侧舒展，左收右放。

笔顺：致 一 工 工 至 至 到 致 致 致　故 一 十 十 古 古 古 故 故

| 横向等距 **致** 撇高捺低 |
| 竖画出头较长 上部「口」斜上 **故** 捺画舒展 |

三撇儿

三撇儿	
末撇最长 **彡** 间距均匀	偏旁 ①前两撇较短。 要点 ②末撇最长。 ③三撇间距匀称。 偏旁 三撇儿做右偏旁时，末撇 运用 向字左下穿插，收笔最低。

笔顺：形 一 二 开 开 开 形 形　彩 一 丷 ⺍ ⺍ 平 乎 采 采 彩 彩

| 竖画直挺 **形** 三撇间距匀称 末撇左伸 |
| 首撇形短 横画左伸 **彩** 三撇间距匀称 |

例字拓展　放 散 改 收 效 影 彰 形 须

笔画：撇折、撇点

笔顺：云 一二云云　　能 ㄑ ㄙ 育 育 育 能 能 能

撇折

| 笔画要点 | ①先撇后提。②提笔勿长。③注意夹角不宜写得太大。 |

先撇后提　夹角较小

笔画运用　撇折与点组合书写时，撇与折长度相当。

横画上短下长　云　点画下压

撇折与长横相连

左部上宽下窄　能　右部上窄下宽

短横左连右断

笔顺：女 ㄑ ㄥ 女　　始 ㄑ ㄥ 女 女 女 始 始 始

撇点

| 笔画要点 | ①起笔稍顿写撇。②撇笔末端转笔写点。③注意夹角不宜写得太小。 |

重心平稳　夹角不宜太小

笔画运用　撇点在女字旁中通常撇长于点，如"始"字。

横画舒展　女　撇画上上部出头短

两撇大致平行　始　上下等长

"口"部两竖内收

Boom 例字拓展　去 乡 公 台 好 妃 妨 妆 要

偏旁：单耳刀、立刀旁

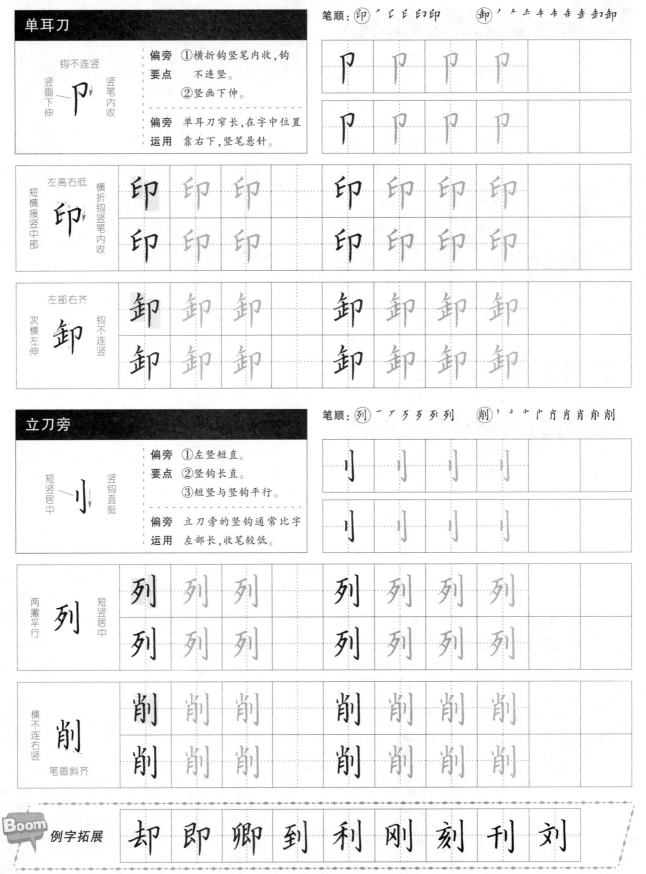

例字拓展　却　即　卿　到　利　刚　刻　刊　列

强化训练(二)

广	场	广	场				班	级	班	级		
习	难	习	难				均	匀	均	匀		
回	来	回	来				贝	壳	贝	壳		
高	山	高	山				世	界	世	界		
姓	氏	姓	氏				衣	服	衣	服		
说	话	说	话				记	录	记	录		
又	是	又	是				反	复	反	复		
及	时	及	时				宫	廷	宫	廷		
白	云	白	云				才	能	才	能		
女	儿	女	儿				开	始	开	始		

细草微风岸,危樯独夜舟。星垂平野

阔,月涌大江流。名岂文章著,官应老病休。

飘飘何所似,天地一沙鸥。

——杜甫《旅夜书怀》

偏旁：**左耳刀、右耳刀**

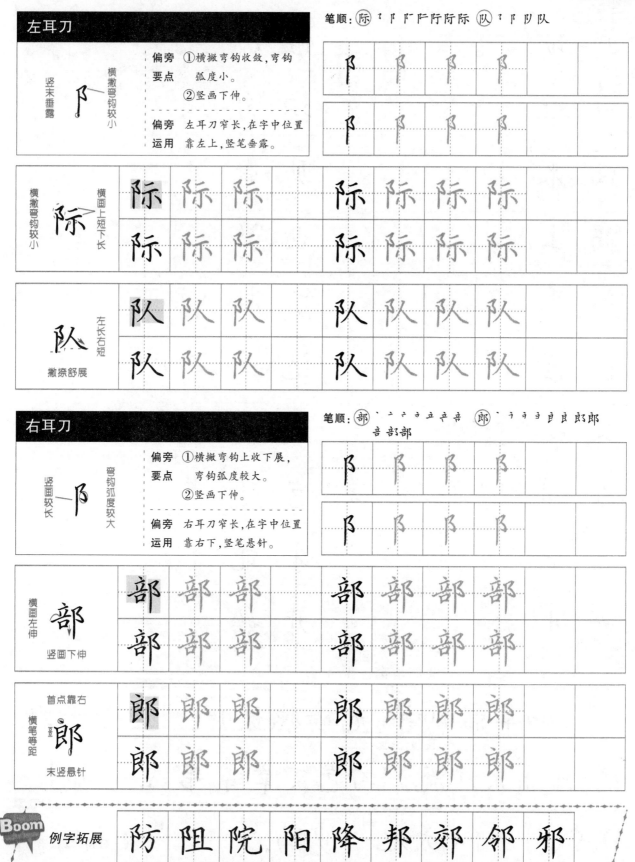

左耳刀

竖末垂露
横撇弯钩较小
阝

偏旁要点
①横撇弯钩收敛，弯钩弧度小。
②竖画下伸。

偏旁运用
左耳刀窄长，在字中位置靠左上，竖笔垂露。

笔顺：际 了阝阝阝际际际 队 了阝队队

横撇弯钩较小
横画上短下长
际

左长右短
撇捺舒展
队

右耳刀

竖画较长
弯钩弧度较大
阝

偏旁要点
①横撇弯钩上收下展，弯钩弧度较大。
②竖画下伸。

偏旁运用
右耳刀窄长，在字中位置靠右下，竖笔悬针。

笔顺：部 丶一一一一立立立音音部部 郎 丶丶丿丿自良良郎郎

横画左伸
竖画下伸
部

首点靠右
横笔等距
末竖悬针
郎

Boom 例字拓展 防 阻 院 阳 降 邦 郊 邻 邪

扫码看视频

笔画：横钩、竖钩

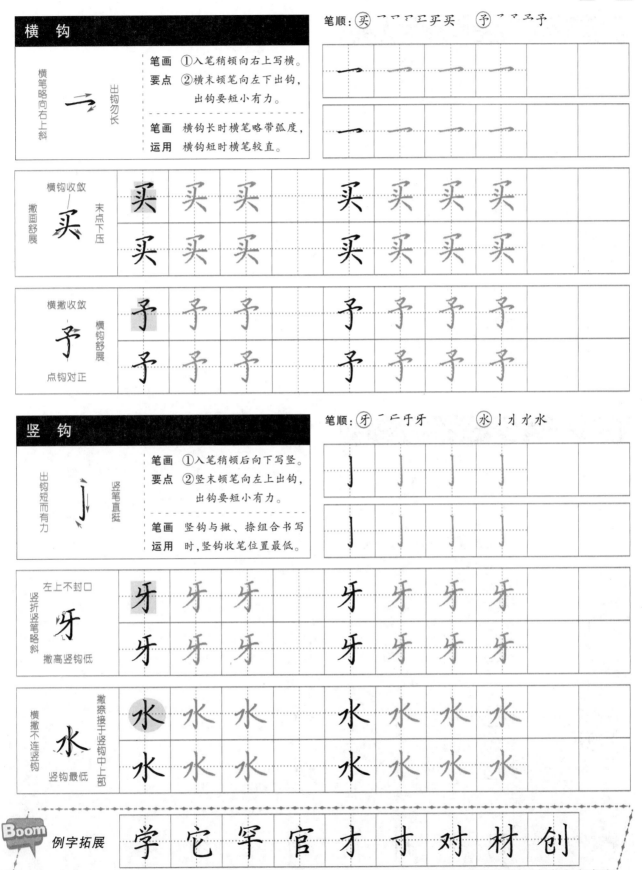

笔顺：买 一丶ソ罒三买买　予 ¬フ马予

横钩

横笔略向右上斜　出钩勿长

笔画要点	①入笔稍顿向右上写横。②横末顿笔向左下出钩，出钩要短小有力。
笔画运用	横钩长时横笔略带弧度，横钩短时横笔较直。

横钩收敛　末点下压　撇回舒展

买

横撇收敛　横钩舒展　点钩对正

予

笔顺：牙 一厂于牙　水 丨刁水水

竖钩

出钩短而有力　竖笔直挺

笔画要点	①入笔稍顿后向下写竖。②竖末顿笔向左上出钩，出钩要短小有力。
笔画运用	竖钩与撇、捺组合书写时，竖钩收笔位置最低。

左上不封口　竖折竖笔略斜　撇高竖钩低

牙

横撇不连竖钩　撇捺接于竖钩中上部　竖钩最低

水

Boom 例字拓展　学 它 罕 官 才 寸 对 材 创

偏旁:金字旁、王字旁

金字旁

横画上斜 竖提较小 **釒**

偏旁 ①首横于撇中上部起笔。
要点 ②三横平行等距。
③竖提直挺。

偏旁 金字旁横笔等距,注意右
运用 侧对齐以让字的右部。

笔顺:钟 丿𠂉𠂉𠂉𠂉𠂉釒釒釒钟 铁 丿𠂉𠂉𠂉𠂉釒釒釤釤铁
钅钟

| 釒 | 釒 | 釒 | 釒 | | |

| 釒 | 釒 | 釒 | 釒 | | |

左部横画平行等距 「口」部形扁 竖画下伸 **钟**

| 钟 | 钟 | 钟 | 钟 | 钟 | 钟 |
| 钟 | 钟 | 钟 | 钟 | 钟 | 钟 |

左部下横左伸 撇捺舒展 **铁**

| 铁 | 铁 | 铁 | 铁 | 铁 | 铁 |
| 铁 | 铁 | 铁 | 铁 | 铁 | 铁 |

王字旁

间距均匀 末横改提 **王**

偏旁 ①横画平行上斜。
要点 ②竖画短直。
③横向间距相等。

偏旁 王字旁的末横应变提,右
运用 侧对齐以让字的右部。

笔顺:玩 一 二 干 王 王 玗 玩 玑 一 二 干 王 玑 玑
玩

| 王 | 王 | 王 | 王 | | |

| 王 | | | | | |

三笔等距 竖弯钩伸展 **玩**

| 玩 | 玩 | 玩 | 玩 | 玩 | 玩 |
| 玩 | 玩 | 玩 | 玩 | 玩 | 玩 |

三笔等距 横折弯钩折笔内收 **玑**

| 玑 | 玑 | 玑 | 玑 | 玑 | 玑 |
| 玑 | 玑 | 玑 | 玑 | 玑 | 玑 |

Boom 例字拓展 钢 铜 针 钉 钓 珍 现 球 环

笔画：斜钩、卧钩

斜钩

笔画要点	①起笔稍顿，向右下行笔，略带弧度。
略带弧度 出钩向上	②出钩向上，短小有力。
笔画运用	斜钩在字中通常做主笔，向右下舒展，收笔最低。

笔顺：戈 一 弋 戈 戈 我 一 二 于 手 我 我

斜钩伸展 重心平稳 戈

竖钩收敛 斜钩伸展 左收右放 我

卧钩

笔画要点	①轻入笔，从左上向右下写弧，弧度较大。
弧度较大 出钩向左上	②出钩向左上，短小有力。
笔画运用	卧钩在字底时，通常角度稍平，如"忌"字。

笔顺：心 心 心 心 心 必 心 心 必 必

三点呈弧线分布 首点为左点 出钩向左上 心

长撇起笔高 卧钩形小 三点方向不一 必

例字拓展 民 成 式 底 戎 密 秘 忌 泌

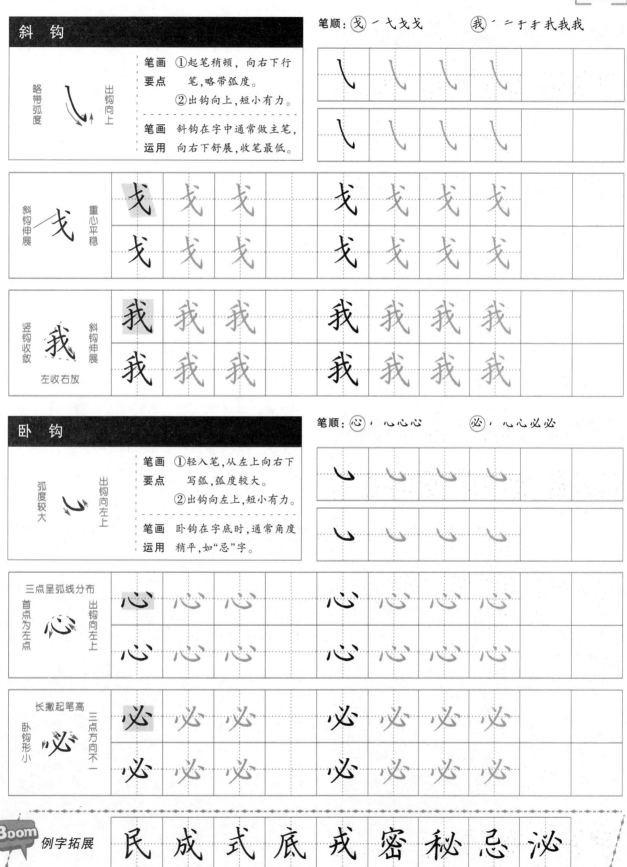

偏旁：火字旁、竖心旁

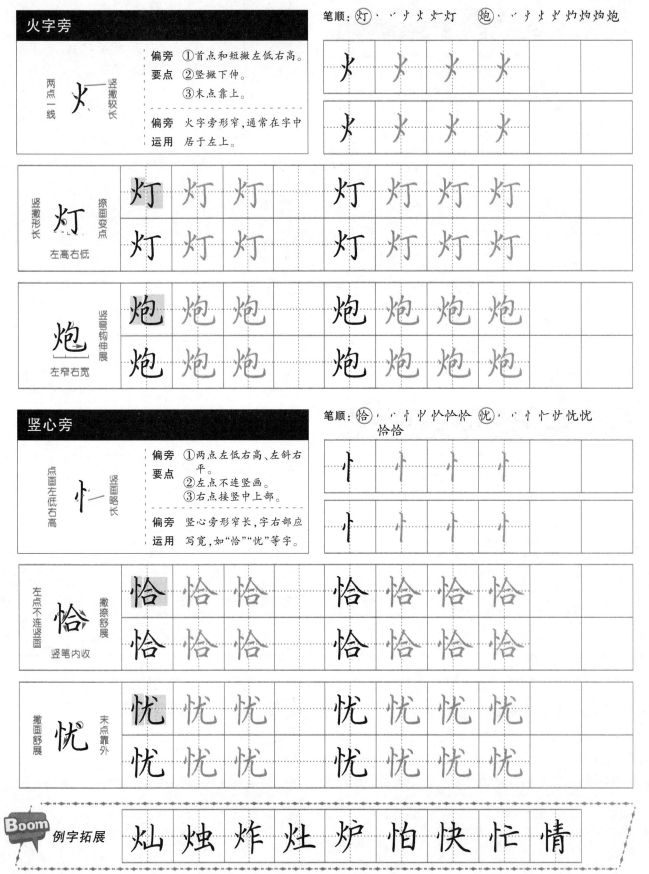

火字旁

两点一线　火　竖撇较长

偏旁要点
①首点和短撇左低右高。
②竖撇下伸。
③末点靠上。

偏旁运用　火字旁形窄，通常在字中居于左上。

笔顺：灯 丶丷少火灯　炮 丶丷少火灼灼灼炮

竖长撇形　灯　捺画变点　左高右低

炮　竖弯钩伸展　左窄右宽

竖心旁

点画左低右高　忄　竖画略长

偏旁要点
①两点左低右高、左斜右平。
②左点不连竖画。
③右点接竖中上部。

偏旁运用　竖心旁形窄长，字右部应写宽，如"恰""忧"等字。

笔顺：恰 丶丶忄忄忄忄恰恰恰　忧 丶丶忄忄忄忧忧

左点不连竖画　恰　撇捺舒展　竖笔内收

撇画舒展　忧　末点靠外

Boom 例字拓展　灿 烛 炸 灶 炉 怕 快 忙 情

扫码看视频

笔画:横撇弯钩、横折弯钩

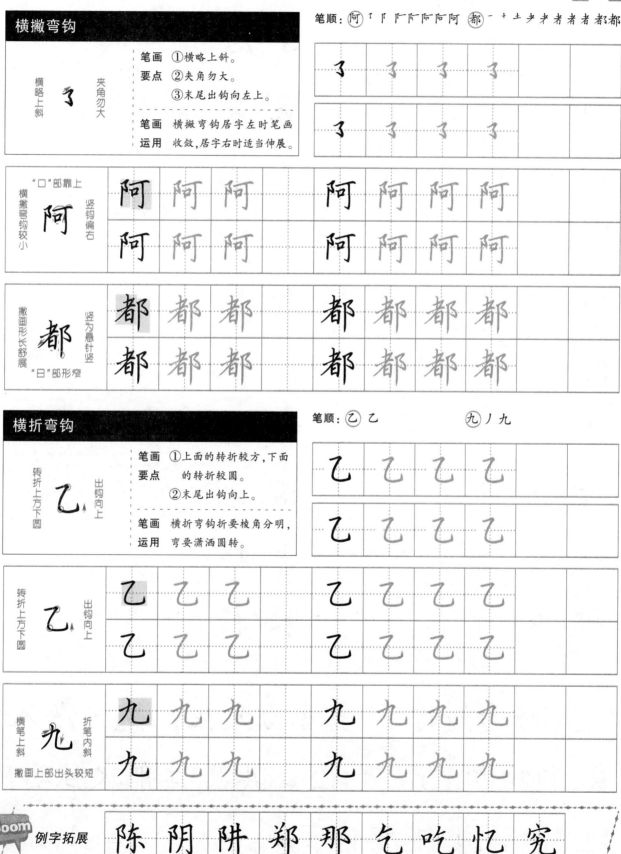

横撇弯钩

横略上斜　夹角勿大

ㄋ

笔画要点
①横略上斜。
②夹角勿大。
③末尾出钩向左上。

笔画运用　横撇弯钩居字左时笔画收敛,居字右时适当伸展。

笔顺:阿 ㄋ �362 �363 阿 阿 阿 阿　都 一 十 土 耂 考 者 者 者 都 都

"口"部靠上　竖钩偏右　横撇弯钩较小

阿

撇画形长舒展　竖为悬针竖　"日"部形窄

都

横折弯钩

转折上方下圆　出钩向上

乙

笔画要点
①上面的转折较方,下面的转折较圆。
②末尾出钩向上。

笔画运用　横折弯钩折要棱角分明,弯要潇洒圆转。

笔顺:乙 乙 乙　九 丿 九

转折上方下圆　出钩向上

乙

横笔上斜　折笔内斜　撇画上部出头较短

九

Boom 例字拓展 陈 阴 阱 郑 那 乞 吃 忆 究

强化训练(四)

冰	冷	冰	冷				决	心	决	心			
河	流	河	流				温	柔	温	柔			
但	是	但	是				居	住	居	住			
很	好	很	好				长	征	长	征			
拍	手	拍	手				悬	挂	悬	挂			
统	一	统	一				白	纸	白	纸			
米	饭	米	饭				吃	饱	吃	饱			
计	划	计	划				话	语	话	语			
社	会	社	会				吉	祥	吉	祥			
衬	衣	衬	衣				长	衫	长	衫			

好雨知时节,当春乃发生。随风潜入夜,润物细无声。野径云俱黑,江船火独明。晓看红湿处,花重锦官城。

——杜甫《春夜喜雨》

扫码看视频

笔画：竖弯钩、竖折折钩

竖弯钩

笔顺：儿 丿 儿 也 乜 也 也

笔画要点	①竖笔直挺。
	②转折圆润。
	③向上出钩。

转折圆润 出钩向上

笔画运用	竖弯钩的弯弧度要自然，出钩勿长。

起笔左低右高
竖撇收敛
竖弯钩伸展

横笔上斜
竖笔间距均匀
竖弯钩伸展

竖折折钩

笔顺：与 一 与 与 马 乛 马 马

笔画要点	①竖笔略向左倾斜。
	②第一个转折方正，第二个转折圆润。

竖笔略斜 夹角略大

笔画运用	竖折折钩在字中通常第一个竖短于第二个竖。

末横左伸
下竖内斜

横折横短竖长
长下短上笔竖
横画左伸

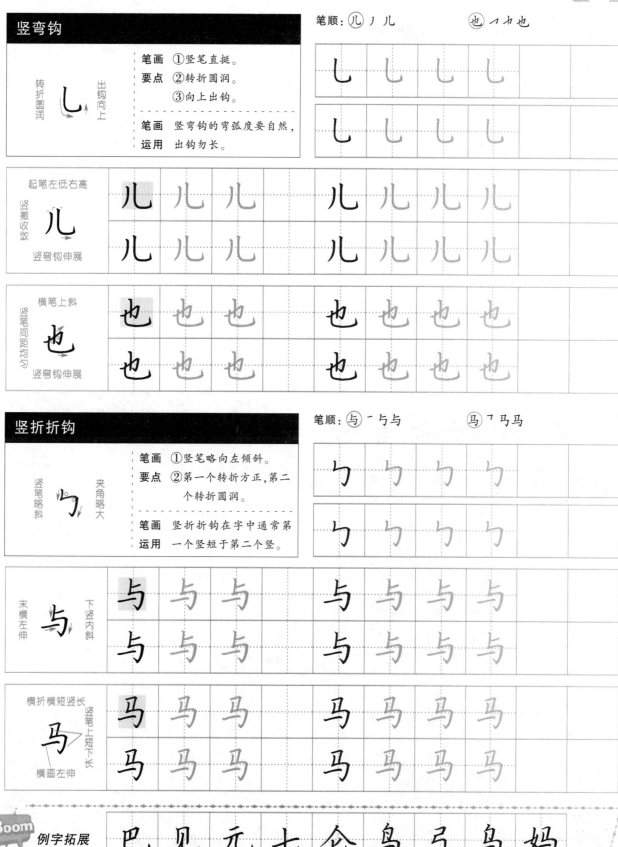

例字拓展 巴 见 元 七 仓 鸟 弓 乌 妈

偏旁：示字旁、衣字旁

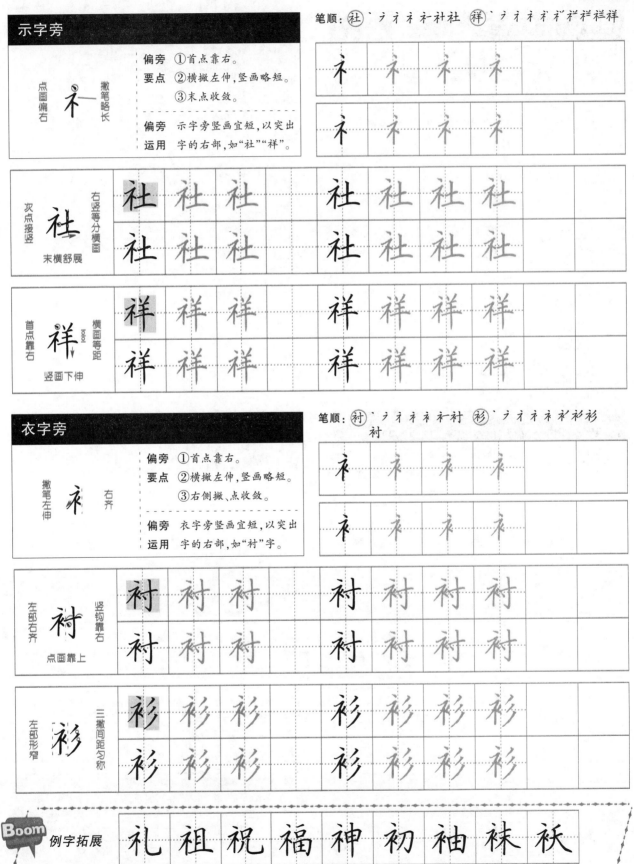

示字旁

撇笔略长 点画偏右 礻	偏旁 要点	①首点靠右。 ②横撇左伸，竖画略短。 ③末点收敛。
	偏旁 运用	示字旁竖画宜短，以突出字的右部，如"社""祥"。

笔顺：（社）丶ラオネ礻社社　（祥）丶ラオネ礻祥祥祥祥

次点接竖　社　右竖等分横画　末横舒展

首点靠右　祥　横画等距　竖画下伸

衣字旁

撇笔左伸 衤 右齐	偏旁 要点	①首点靠右。 ②横撇左伸，竖画略短。 ③右侧撇、点收敛。
	偏旁 运用	衣字旁竖画宜短，以突出字的右部，如"衬"字。

笔顺：（衬）丶ラオネ礻衤衬　（衫）丶ラオネ礻衤衫衫衫

左部右齐　衬　竖钩靠右　点画靠上

左部形窄　衫　三撇间距匀称

例字拓展 礼 祖 祝 福 神 初 袖 袜 袄

笔画：横折钩、横斜钩

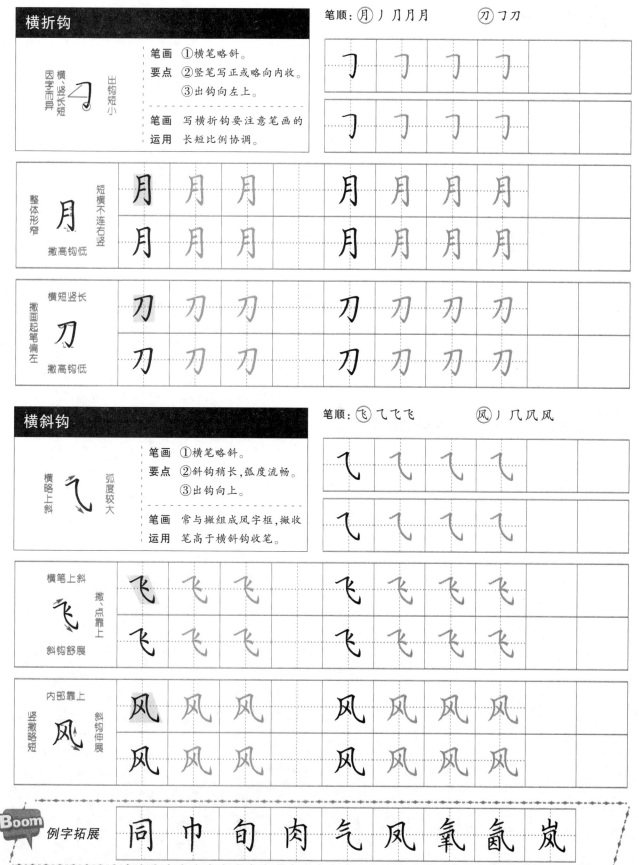

横折钩

横、竖长短因字而异

出钩短小

笔画要点	①横笔略斜。
②	竖笔写正或略向内收。
③	出钩向左上。

笔画运用　写横折钩要注意笔画的长短比例协调。

笔顺：月 丿 月 月 月　　刀 フ 刀

整体形窄　短横不连右竖　撇高钩低

月

撇回起笔偏左　横短竖长　撇高钩低

刀

横斜钩

横略上斜　弧度较大

笔画要点	①横笔略斜。
②	斜钩稍长，弧度流畅。
③	出钩向上。

笔画运用　常与撇组成凤字框，撇收笔高于横斜钩收笔。

笔顺：飞 乁 飞 飞　　风 丿 几 凤 风

横笔上斜　撇、点靠上　斜钩舒展

飞

内部靠上　斜钩伸展　竖撇略短

风

例字拓展 同 巾 旬 肉 气 凤 氧 氩 岚

扫码看视频

偏旁：食字旁、言字旁

笔顺：饭 ノ ク ケ ゲ 饤 饭 饭　饱 ノ ク ケ ゲ 饣 饣 饱 饱

食字旁

撇画略长 | 竖提较小

偏旁　①撇画略长。
要点　②横钩上斜、收敛。
　　　③竖提直挺。

偏旁　食字旁的竖提起笔与撇
运用　头对正，提短以让字右。

竖提直挺　捺画舒展
饭
撇高捺低

竖弯钩舒展
饱
左窄右宽

笔顺：计 丶 讠 讠 计　语 丶 讠 讠 讠 评 语 语 语 语

言字旁

点画形小 | 整体形窄

偏旁　①点画稍小靠右。
要点　②横笔上斜、收敛。
　　　③竖提直挺。

偏旁　言字旁形窄，首点靠右上。
运用　含言字旁的字左窄右宽。

横短竖长　竖画平分横画
计
左短右长

上下齐平　中横舒展
语
"口"部形扁

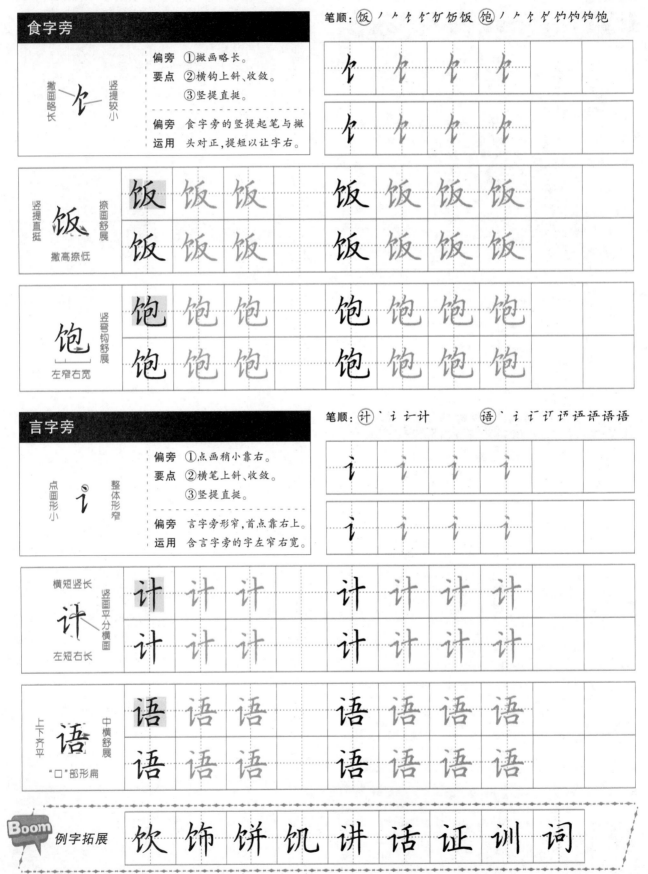

Boom 例字拓展　饮 饰 饼 饥 讲 话 证 训 词

强化训练（三）

购	买	购	买			给	予	给	予		
门	牙	门	牙			山	水	山	水		
戈	壁	戈	壁			我	们	我	们		
关	心	关	心			必	须	必	须		
阿	姨	阿	姨			都	城	都	城		
乙	酸	乙	酸			九	州	九	州		
儿	童	儿	童			也	许	也	许		
参	与	参	与			斑	马	斑	马		
月	亮	月	亮			弯	刀	弯	刀		
飞	机	飞	机			风	光	风	光		

渡远荆门外，来从楚国游。山随平野尽，江入大荒流。月下飞天镜，云生结海楼。仍怜故乡水，万里送行舟。

——李白《渡荆门送别》

扫码看视频

偏旁：提手旁、绞丝旁

提手旁

横画较短 才 竖钩直挺

提回左伸 拍 短横不连右竖

左低右高 挂 右部两竖对正 竖钩直长

偏旁要点
①短横、提画左伸，竖钩从短横中间偏右处穿过。
②整体窄长，右齐。

偏旁运用
提手旁横、提左伸，右侧齐平以让字的右部。

笔顺：拍 一 十 扌 扌 扎 拍 拍　挂 一 十 扌 扌 护 拌 拌 挂

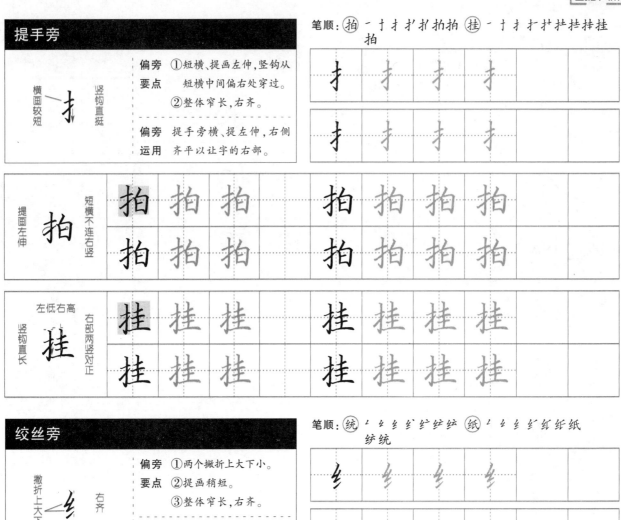

绞丝旁

撇折上大下小 纟 右齐

右部点回居中 统 竖弯钩舒展 左部右齐

横回上斜 纸 斜钩伸展 左窄右宽

偏旁要点
①两个撇折上大下小。
②提画稍短。
③整体窄长，右齐。

偏旁运用
绞丝旁笔画右齐避让字的右部，使字左窄右宽。

笔顺：统 乙 纟 纟 纟 纟 纺 统　纸 乙 纟 纟 纟 纟 纸 纸

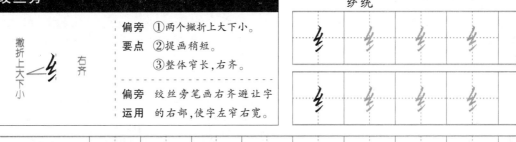

Boom
例字拓展　招 推 扯 把 提 线 红 约 绝

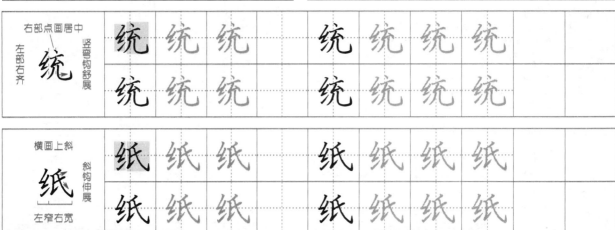

扫码看视频

偏旁：两点水、三点水

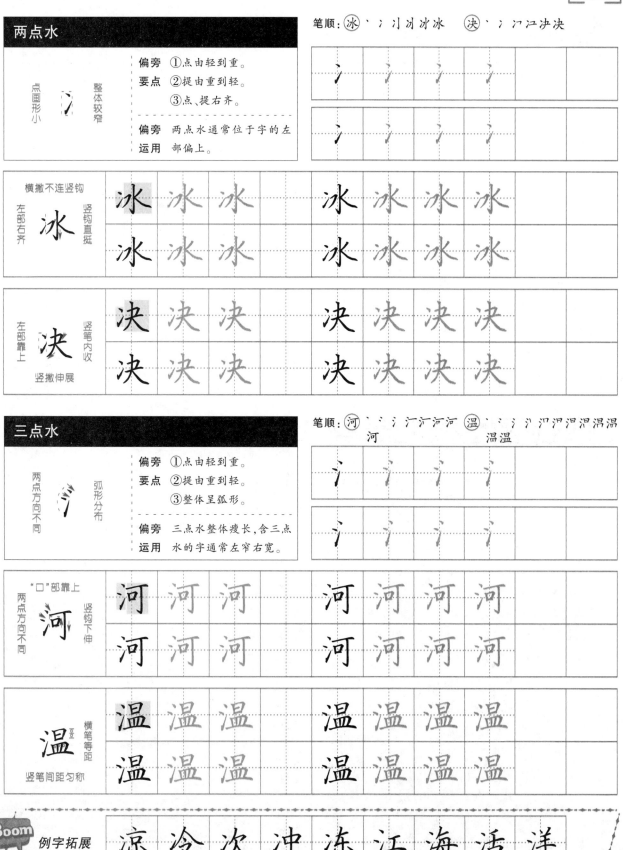

两点水

点画形小 冫 整体较窄

偏旁要点	①点由轻到重。
	②提由重到轻。
	③点、提右齐。
偏旁运用	两点水通常位于字的左部偏上。

笔顺：冰 丶 冫 冫 冫 冫 冰 冰 决 丶 冫 氵 冴 决

横撇不连竖钩
左部右齐 冰 竖钩直挺

左部靠上 决 竖笔内收
竖撇伸展

三点水

两点方向不同 氵 弧形分布

偏旁要点	①点由轻到重。
	②提由重到轻。
	③整体呈弧形。
偏旁运用	三点水整体瘦长，含三点水的字通常左窄右宽。

笔顺：河 丶 冫 氵 氵 汀 沪 河 温 丶 冫 氵 沪 沪 汩 汩 温 温 温 温

"口"部靠上 河 竖钩下伸
两点方向不同

温 横笔等距
竖笔间距匀称

Boom 例字拓展

凉 冷 次 冲 冻 江 海 活 洋

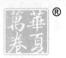
偏旁：单人旁、双人旁

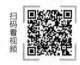
扫码看视频

单人旁

撇画略斜 **彳** 竖画直挺

| 偏旁要点 | ①竖画起笔于撇画中部。②整体窄长。 |
| 偏旁运用 | 单人旁的字左窄右宽，右部舒展。 |

笔顺：但 ノ亻仁仴伂伃但　住 ノ亻仁仁仹佳住

左竖起笔于撇中 **但** 多横等距
右部竖笔内收

点竖对正 撇长竖短 **住** 横画等距

双人旁

两撇平行 **彳** 竖画较短

| 偏旁要点 | ①两撇平行，上短下长。②竖画形短，起笔稍靠上。③整体窄长。 |
| 偏旁运用 | 双人旁的字左窄右宽，右部舒展。 |

笔顺：很 ノ夕彳彳彳彴彶很　征 ノ夕彳彳彴彴征征
很很

撇画上短下长 **很** 内部短横不连右　捺画舒展

撇画上短下长 **征** 短横居中　末横最长

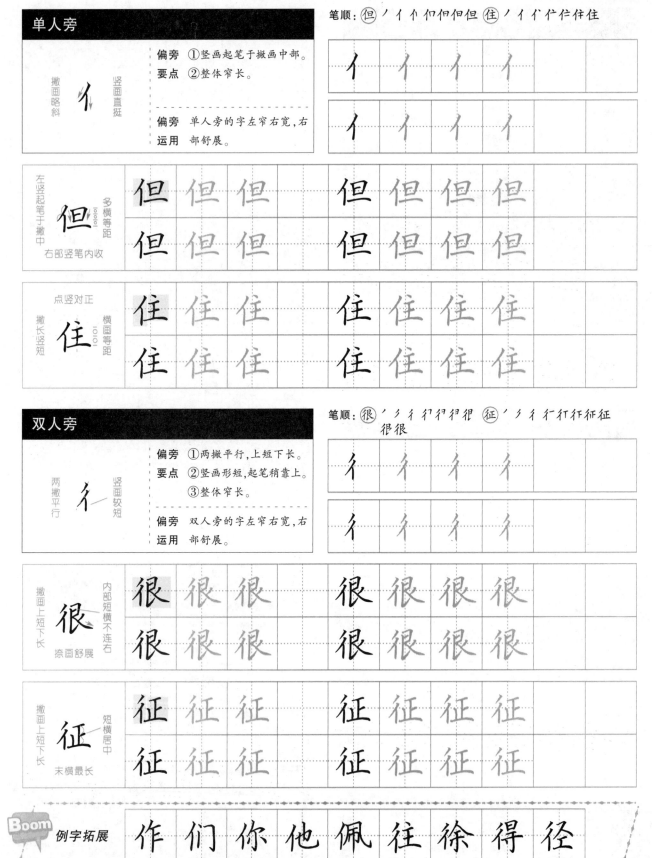

例字拓展 作 们 你 他 佩 往 徐 得 径